常州博物馆　常州市谢稚柳书画研究会　编

# 風雅與歸
## 毗陵钱谢书画集

上海书画出版社

# 前　言

　　文化是一个民族的血脉，也是一座城市的灵魂。常州作为江南名都大邑、国家历史文化名城，自六朝起文化逐渐兴旺，唐以后，府学、县学、义学等教育机构遍布城镇乡村，有"文教被于吴，吴尤盛于延陵"之誉。历史上长期形成的社会治学风气，使常州整体文化的水准不断提升，在思想、文学、艺术、史学等诸多领域代有才人。尤其是清代，不仅产生了常州学派、阳湖文派、常州词派、常州画派和孟河医派这闻名天下的五大学派，同时也形成了一批以诗文书画传家的名门望族，如庄氏家族、唐氏家族、恽氏家族、汤氏家族等等，流传下来大批的经史诗文著作、书画作品。家学的传统使得文化的基因代代相传，成为常州文脉绵延不绝的重要力量。清代著名思想家、诗人龚自珍盛赞"天下名士有部落，东南无与常匹俦"，可谓名不虚传。

　　清末民国至现代，常州又出现了钱、谢两大文化世家。两家数代联姻，如莲并蒂，世代风雅，名人辈出。钱家诗书贤达，以钱名山（钱振锽）、钱小山、钱仲易、钱叔平、钱悦诗、钱璱之为代表，谢家则以谢玉岑、谢月眉、谢稚柳、谢伯子为代表，可谓成就斐然、蔚为壮观。

　　文脉的昌盛离不开家族文化的积淀，其实钱谢两家均为江南名门望族。常州钱家远祖同无锡、浙江的钱家一样亦为吴越钱镠。在战火纷乱的五代十国时期，钱镠采取保境安民的政策，致使吴越国渔盐桑蚕之利甲于江南，文士荟萃，人才济济。常州菱溪钱名山这一支秉承祖风，世代业儒，名山祖父钱钧自称："平生无他嗜好，惟爱书成癖。"名山父亲钱向杲亦好读书，自作诗云："寒窗依旧一灯青，岁岁埋头史复经。"生在世代书香，奉儒家为准则的家族，钱名山幼承庭训，苦读经史，于光绪二十九年（1903）得中进士，不仅振兴了常州钱家，而且也是常州文运昌盛的标志性人物，为常州文教的发展做出了重要贡献。

　　"山阴道上桂花初，王谢风流满晋书"，这是唐代诗人羊士谔称道东晋以谢安、王导为首的东晋两大高门世族诗文风流、功绩斐然，整个《晋书》里多书写他们的建树事迹。随着历史的变迁，谢氏子弟走出乌衣巷，其中有一支来到常州，即为谢玉岑、谢稚柳的谢氏家族。常州谢氏家族，一门风雅，历代不坠其家学。谢玉岑、谢稚柳昆仲的祖父谢祖芳，字养田，好诗词，少时即以诗闻名于乡里，为举人功名，传世有《寄云阁诗钞》四卷。谢祖芳的两个儿子仁卿、仁湛皆为秀才，均有诗词传世。深厚的家学传统以及与钱家的联姻，使谢氏家族又重新焕发光彩。

　　钱、谢联姻是从钱名山的父亲钱向杲这一辈开始的，钱向杲的妹妹钱蕙苏嫁给了谢祖芳，由此钱、谢两家变一家，可谓强强联合，成就了钱谢家族。钱、谢两家中，钱名山可谓是一个承上启下的关键性人物。谢家命运多舛，清光绪三十三年（1907）谢祖芳去世，宣统三年（1911）谢仁卿、谢仁湛百日之内相继去世。民国二年（1913）年末，家中又遭火灾，累世家藏的书籍字画及财物荡然无存。谢家经此变故，家道中落，那时家中最大的孩子谢玉岑不过15岁，而最小的谢稚柳才4岁。

钱名山古道热肠，无私提携谢家。钱名山将谢玉岑接入他的寄园读书，对谢玉岑给予了特别多的教导与关爱，谢玉岑也表现出惊人的禀赋与超人的勤奋。之后，钱名山又将长女钱素藻嫁给了谢玉岑，而钱名山的侄儿钱炜卿（钱梦鲲之子）娶了谢玉岑的大妹谢汝眉，长子钱小山娶了谢玉岑的四妹谢介眉。谢稚柳也于民国十四年（1925）16岁时入寄园学习，寄园的生活和经历为谢氏兄弟的学识及艺术修养打下了深厚的基础，谢玉岑后来成为著名词人、书画家，谢稚柳成为著名书画家、书画鉴定家、诗人。谢老一直说："我是从寄园走出来的。"

民国二十一年（1932）钱素藻去世，年仅33岁，民国二十四年（1935）谢玉岑又英年早逝。此时，钱名山再一次全力承担起了抚养谢家后人的重担。谢玉岑之子谢伯子先天失聪，钱名山在寄园毅然亲自教导外孙学习诗文书画，最后竟能使谢伯子通晓诗词音律，可谓世间之奇迹。寄园弟子众多，日后成名成家者除了钱谢家族子弟外，还有程沧波、王春渠、蒋石渠、邓春澍、郑曼青、马万里、唐玉虬等人。钱名山还乐善好施，家乡遭天灾人祸之际，多次发起赈灾济贫，救困救世，是真正意义上的"江南大儒"。

家学师承是中国文化赖以传承的重要途径之一。钱、谢两家满门精英，钱名山可谓居功至伟。他的诗文书法久负盛名，钱、谢子弟多受其益，其子小山、叔平、仲易乃至外孙谢伯子的书法皆承其家法。谢稚柳的三姐谢月眉亦成名甚早，是"上海中国女子书画会"重要成员，民国二十八年（1939）、民国三十年（1941）、民国三十二年（1943），她与陈小翠、冯文凤、顾飞先后三次共同举办了"四家书画展览会"。她的绘画取法恽寿平和陈老莲，又上溯宋元，并有诗稿传世，谢稚柳早年习陈老莲即深受其影响。

钱、谢两家依仁游艺的家风，深深地影响了家族中每一位成员，成为近代常州文化史上一道亮丽的风景线。谢稚柳先生非常热爱自己的家乡常州，数次将自己的书画和珍藏的钱名山书法作品等捐献给常州博物馆。为弘扬常州优秀的历史文化，常州博物馆于1992年在馆内特辟谢稚柳艺术馆，展示谢稚柳及其走过的艺术道路和取得的卓越成就。2013年，又由常州博物馆牵头发起成立"常州市谢稚柳书画研究会"，以更好地研究、传承谢老及其家族的书画文化。今年适值谢稚柳先生逝世20周年，我们特举办此次"风雅与归——毗陵钱谢书画展"，展出钱谢家族10位贤达的书画作品，其中大多数属于首次公开展出。此画册收录108件，以期全面展示钱谢家族文化传统的独特魅力。

常州博物馆馆长　常州市谢稚柳书画研究会会长　林健

# 目 录

2

前 言

6

钱振锽 (1875-1944)

32

谢玉岑 (1899-1935)

58

谢月眉 (1904-1998)

78

钱小山 (1906-1991)

86

钱仲易 (1909-2005)

88

谢稚柳 (1910-1997)

110

钱叔平 (1911-1960)

114

钱悦诗 (1919-2013)

118

谢伯子 (1923-2014)

132

钱璎之 (1927-2013)

# 钱振锽

## （1875-1944）

　　字梦鲸，号谪星、名山、庸人，早年自署"星影庐主人"，晚年自署"海上羞客"，阳湖菱溪人。早岁即以文名，光绪二十九年（1903）进士，官至刑部主事，屡上书言事，均留中不用。宣统元年（1909）弃官还乡，以教书、著书为务，兼以鬻书为生，讲学寄园近二十年。平生好善尚义，多次义卖书法作品救灾。钱名山是著名学者、诗人、书家，被誉为"江南大儒"，著有《名山集》（九集）、《名山诗集》（十三卷）等。

萬點空新樹上留幽禽於此語

鈞輔菩花苦楝充飢鐵那河

門書一卷陰晴行于更闌心

十月西風起枌林煙人籬落

高吟至白頭春暘井邑咒童

走春兩衝衝泥淖深莩盡閉

盡賞空闌門英句人月了當為

看花惜寸陰

舞枬逞 名山

钱振锽　行草七言诗四条屏　纸本　各173×40cm

钱振锽　行草"波间·松上"七言联　纸本　各147×38cm

耐贫贱不作酸语耐炎凉不作激语

耐营扰不作苛语耐嚣杂不作禅语

事后论人每将智人说得极愚

事后论人每将君子说得极易

二者皆学者之大病

钱振锽

钱振锽　行草名言二则轴　纸本　139×70cm

钱振锽　行书自作诗初稿四首卷　纸本　31×76cm　1940年

題吟萬日記

父子深情不可忘唱酬原不

隔陰陽寒家不少癡兒女

一展遺編淚數行

此將煙不救民名山謗佛

豈無因我究未忍忘家濟

不作蓮花座下人　吟萍女韻芝

于冥塗秦佛述我妄信佛不誠雅以書勖

詠東坡

羹圇上界青平甚烏用金

钱振锽　行书"谢安石·李谪星"八言联　纸本　各127×22cm　1942年

钱振锽　行书"中原·江左"七言联　洒金笺　各166×33cm

東坡在黃州與秦太虛書言曰
用不過百五十每月相與四千五
百錢斷為三十塊挂屋梁上平旦
用畫叉挑取一塊即藏去此子由
二十東坡自用於米價七倍...

Left side margin text: 钱振锽 (1875—1944)





东坡在黄州与秦太虚书言曰用不过百五十每月相与四千五百钱断为三十块挂屋梁上平旦用画叉挑取一块即藏去此子由二十东坡自用于米价七倍

**钱振锽　行书东坡轶事轴** 纸本　132×65cm

一树亭亭花正吐，除却天上

歌赠浑无语，画面吴娘踏著

舞可惜流袚寄腰肢 此王静安词

当甫二字狠籍时贤不少 盖借以论词

桂常仁兄正之 钱振锽

钱振锽　行书王国维词轴　纸本　79×39cm

钱振锽　行书"修爵堂"横披　纸本　54×169cm　1942 年

钱振锽　行书"临流轩"横披　纸本　39×125cm　1941 年

谢家池草生春日

释氏桃花悟道时

钱振锽 行书"谢家·释氏"七言联 纸本 各131.5×32cm

慣吶歸介放浮濤平嗜何

嘗罷老饕海上桃源咫尺

水轉燒熱恆雪霜螯

右武贈蟹一首

文采風流冠等倫皇元富

貴一時新不須坐笑槐根

蟻原是南柯夢裏人

右朴松雪集一首

钱振锽　**行书自作诗三首卷**　纸本　33×75.5cm

絳樹五尺嬌丁憐上場腰

踔躍飛仙百般兵舞皆龜茲

萬人贊歎飛偶搔惟君玉骨

不盧花芳君亭苦梅不眠家

南方掃兄而去不堪此苦一

芝朝旋不仍休庵夜泛古無

全此碧窙人池柁今古来行

事興歌舞

右絳樹一首

钱振锽　行书十一言龙门对联　纸本　各245×59cm　1943 年

钱振锽　行书"何事·正须"七言联　纸本　各 142×37cm

钱振锽 行书"春江·秋水"七言联 花黄腊笺 各165×35cm

大涤天开别有门 谢家玉树
莽云根不生不死松雪老
看玉蒙之外孙 甲申夏日为
谢宝树题画 名山

钱振锽　行草书为谢宝树题画诗轴　纸本　107×33cm　1944年

名山九集

孝弟

聖人之言孝也合弟而言之合友而言之合
慈而言之未有疾視兄弟鞭撻子女而可
以言孝者也故曰妻子好合兄弟既翕父
母其順矣乎子路問士子曰朋友切切偲偲
偲兄弟怡怡偲偲包乎忠孝怡怡則父
母順矣切切偲偲合乎忠孝堯舜為拳相傚戒
之道矣如此而後士之道全是故漢住延
言忠臣不和和臣不忠此鄉黨自好者言
也孝不可不弟忠可不和乎宋明忠臣乃始
有水火冰炭不相入者其誤天下事忠矣
是皆不通孝友之義者也

謂舌□為后之誤字后與舟之僑何干苟
息田華之謬不至此若謂苟息時周書已
訛矣此何可信若說漢隸后舌有相近者苟
息田莘何曾見漢隸乎

父重于君

韓詩外傳齊宣王謂田過曰吾聞儒者親
喪三年君與父孰重過對曰殆不如重
王忿然曰士屬為去親而事君對曰非君之
土地無以處君親非君之祿無以養君親
非君之爵無以尊顯君親受之於君致之於
親乃事君以為親也宣王悒然無以應之
詩曰王事靡盬不遑將父
邢原別傳太子曹至燕會眾賓百數十人當建議
兩原各有篤疾有藥一丸可救一人當救君邢父
曰君父各有篤疾有藥一丸可救一人當論太子
邢眾人紛紜或父或君時原在坐不與此論太子
曰君父也太子亦不復難之
詣之於原原勃然曰父也太子亦不復難之

钱振锽　名山九集手稿册页三十四开（选八）　纸本　尺寸不等

既至黃潛善汪伯彥疑其非真上識榛手書
遂除河外兵馬都元帥潛善伯彥終疑之
廣將行密授朝旨使幾察榛復令廣聽諸路
節制廣知事不成遂留於⋯⋯大名府不進會有
言榛將渡河入京師朝廷詔擇日還京
以伐其謀金人恐廣以援兵至急發兵攻
諸岢斷其汲道諸岢遂陷榛之不知所
在或曰後與上皇同居五國城案傳內言
榛此⋯⋯從淵聖北行至廣源亡歸⋯⋯則宋俘記
未⋯⋯或曰後與上皇同居五國城

則穆史所述⋯⋯作史者亦微知之穆史戴其
生女年月鑿鑿如此似非無據要之榛
不足為人傑惟其妃自盡青城則為
宋生色不少韋后輩愧死矣
明王褘義烏宗先達小傳宗澤傳贊
云⋯⋯高宗無北還意忠簡以中原無所倚
因請以信王榛為兵馬大元帥潛善伯
彥譖其興圖褘回未見穆史意忠
簡亦未至輕發如此與⋯⋯王倫
穆史呻吟語載王倫至雲中粘罕贈內夫人

轍耶令勒軍令狀曰下罷役彥節以聞於
上翼日元鎮奏事上前上曰偶見榛札兩有
空地因令植竹數十竿非欲為苑囿卿能
防微杜漸如此可謂盡忠爾後儻有此等
事耳徒以此許君意於國事何補凡事
當寬其小者以禁其大者雖父師訓子弟
亦當如此元鎮者為相不終目笑其所以
為賊檜所乘乎
虞允文

三朝北盟會編采石之役允文坐蛾眉臺
上戰灼不能止案此如施劍翹剌孫
時心跳不足為病何者一得一失相去天
壤故不能無動吾儒者講不動心何
曾經此種事
唐與政
象山與陳傅書有云朱元晦在浙東大節
殊偉勁唐與正一事尤快眾人之怒百姓甚
惜其去雖士大夫議論中間不免紛紜今
其是非已漸明白云云絕於兩大
儒亦可知矣然台州志盛稱其美此又未
易索解者也

霍韜與對山書云生自小年即信對山空
同為今之豪傑及來京都人則訕兩君子
生乃詢之呂仲木僕應德乃知今日之訕者
皆夫也自李東陽妬忌海內賢才論人
則取其軟靡者論文則取其縻爛者與
怪乎百一聲訕對山空同也對山被火災
諛後不惟不疏奏自直且於京師交游無半
字相越於詩於文不少見縶恨不平之氣
其視世之毀譽何如也

明史張敷華傳敷華劾劉瑾瑾欲誣湘
口即以高力士比謹氣鑑一世且旦夢陽高於李
白海因不及為一天古來文人相輕何所不有即
空同與前後七子論其自尊而卑人曾不足
怪對山獨隨人於千仞之上而自處其下量高
於虎狼之口此正是其功非過而明夷人乃以清
議慮之甚興謂也

對山之救李空同也莫詳於薛方山憲章錄開
廣倉穀爛坐以贓罪海過瑾曰吾秦人
愛張公如父母公忍相薄耶乃止

---

有云古之出妻者雖聖賢亦時有之即南津
之鄉亦有海忠介乎南津即不能遠法孔
門亦宜近師忠介案忠介妻妾爭寵同
日自縊見房寰參摺寰非君子原不足信
方孩未語則可信矣忠介卒後尚有二媵觀
于本集行狀更可信合之談遷所記何忠介
之多妻也忠介助陸攻朱姑弗論而其
平生政篆謂治天下惟奪富民與貧民正合今
世共產之說爭不能附和
翰為秀木母謝氏年二十七而寡忠介父
貧謝矢志教育忠介卒為名臣謝例應旌表
之多妻也

忌忠介者竟亦沮止之忠介終亦不自請也案
不為母請旌或尚有說而繼妻受封則
忠介者不沮 封其繼妻而沮其母之旌殊
不可解

海瑞出妻

誤遷棄林雜誼尚書上虞倪玉汝少娶餘
姚陳氏失懽既登第礙妾王氏蒙封命
司邑丁廣子進以祛隙嗾誠意伯劉孔昭
許其事倪適除祭酒奏辭陳氏失母
遠歸葉浩子貽械司馬宜封而陳以生女字王
妻許氏命娶王楣引海瑞前
吾弗論論海事繼王氏為倪倪事
方孩未筆記平反內為峯人梁南津申雪

塵九不可及湯若士面稽先生不值一笑蔣

心餘院本更可知矣

世傳眉公與聞殺毛文龍事近見金梁瓜

圃叢談所載國初檔案內文龍與

國朝通書凡七其終為明之報將必矣

核一毛何損於眉公

**湯若士**

眉公臨終手書影堂聯云啟予足啟予手

八十歲履薄臨深不怨天不尤人千百年篤

飛魚躍世或傳公臨江濯足為黿所食又

或傳其為雷殛不知山野人與世何仇而妄

言之如此

張大復與若士牘述其鄉俞氏女年十三

讀還魂記感心疾死云其意若猶以此

事為若士之辜此輩真地獄中物也蔣

心餘院本津津道此事喜為心餘惜之

矣

徐文長批牡丹亭卷首云此牛有萬夫之稟

湯若士亦贊四聲猿為詞場飛將案牡丹

亭詞句蹈襲情理荒謬無一可取四聲猿

稍通順毫無精采而二人互相激賞如此

可笑也

**文中子**

論文中子者要以楊盈川王勃集序王無

功北山賦為據

盈川述仲淹各書而不及中說述門人

薛收亦不及房杜魏徵輩

退之送王秀才序說顏子曾參得聖人而

師之下云吾又以悲醉鄉之徒不遇也然則

退之於通固不道之此儲欣說案通並稱

三教宜不為退之所取然退之既稱醉鄉之

文辭而又嘉良馬之烈思識其子孫以理

論亦不宜棄仲淹不道豈退之以並稱三教

者尚不如审冥麴糵者耶

**原道**

堯以是傳之舜敷句大程子屢傳是傳一个甚

昌黎必有見處然此數句又見於送浮屠

文暢序上文云道莫大乎仁義教莫正

乎禮樂刑政則傳字分明不容更作疑

問

钱振锽　行草自作诗长卷　纸本　39.3×488cm　1943年

召山墨蹟

钱振锽 手札（一）　　　　　　　　　　　　钱振锽 手札（二）

钱振锽 行草《题近人子夏年谱》《悼恨人》　1941 年

钱振锽　药方稿

钱振锽　行草自作五言绝句札　1943 年

钱振锽　致顾飞札（一）

钱振锽　致顾飞札（二）

# 谢玉岑

## (1899—1935)

名觐虞，字子楠，号玉岑，别号孤鸾，钱名山及门弟子、女婿，常州人。曾执教浙江（温州）第十中学、上海南洋中学、上海爱群女中、上海商学院。上世纪二三十年代活跃于海上艺坛，与一代词宗夏承焘、国画大师张大千、同门王春渠等为莫逆知己。是民国时期的重要词人、书法家，诗词书画均有深厚造诣，有"江南才子"之称。生前刊有《墨林新语》《清词话》等，遗著有《玉岑遗稿》《谢玉岑诗词集》等。

谢玉岑　临齐壶铭轴　绢本　118×25.5cm　1931 年

谢玉岑　篆书十言联　洒金笺　各198×33cm　1930年

谢玉岑　节临《石门颂》轴　洒金笺　95×45.7cm

谢玉岑　菊石图扇面　纸本设色　16.5×51cm

谢玉岑　大篆八言联　纸本　各 146×37.5cm

谢玉岑　临古四屏条　纸本　各147×38cm

谢玉岑　节临《淳化阁帖》　谢月眉　仿恽南田笔意花卉成扇　纸本设色　18.2×48cm

谢玉岑　临金文轴　纸本　92×42cm　1932 年

谢玉岑　汪蔼士　双清图　纸本设色　25.5×65cm　1933 年

谢玉岑　为张大千作扇面　纸本设色　18×49cm

**谢玉岑　为叶恭绰作扇面**　纸本水墨　18×49cm　1933 年

谢玉岑　词稿三页　纸本　各31.5×24.5cm

**谢玉岑 双真图** 纸本 29×34.5cm

谢玉岑　致顾飞札（一）

谢玉岑　致顾飞札（二）

谢玉岑　致顾飞札（三）

谢玉岑　致顾飞札（四）

谢玉岑　致顾飞札（五）

谢玉岑　致顾飞札　（六）

谢玉岑　致顾飞札（七）

谢玉岑　致顾飞札（八）

谢玉岑　自作词三首手稿

谢玉岑　临《函皇父鼎铭文》轴　纸本　132×52cm　1930年

谢玉岑　集古器款识十言联　纸本　各148×25.5cm　1932年

谢玉岑　篆书十二言联　纸本　各143×19cm　1931年

谢玉岑　篆书十六言龙门对联　纸本　各165×35.5cm

去首深情直告不乃休散等情
右切里肉下旬至兆辉善乐不
遂南诗川乃山舞绝伤似家生之
而诸堂而家生之後潜祝衰

淳化帖两种
玉岑居士

谢玉岑　临《淳化阁帖》两种轴　纸本　137.5×34cm

谢玉岑　梅花图轴　纸本水墨　86.5×41.5cm　1931年

# 谢月眉

## （1904—1998）

　　字卷若，谢玉岑三妹，谢稚柳三姐，常州人。生性平淡娴静，自幼喜习绘事，工六法，所作花鸟，从恽南田筑基，画风古妍娟净，后上溯陈洪绶与宋元花鸟，作品静逸雅致，设色典丽清新，是民国时期著名工笔花鸟画家。抗战时寓居沪上，与画友举办作品展览数次，悉得好评。著有《谢月眉诗稿》等。

若鳳女士四十壽

謝月眉寫祝

谢月眉　茶花图　纸本设色　22.5×31.5cm　1947 年

太真国色

岁在辛巳春三月

空洲小妹清赏 谢月眉写并记

谢月眉　太真国色图轴　纸本设色　86×36cm　1941年

谢月眉　梅石茶花图轴　纸本设色　101×38cm　1943年

**谢月眉　湖石牡丹图轴**　纸本设色　132×58cm　1945 年

**谢月眉　茶花鹦鹉图轴**　纸本设色　63×31cm　1941 年

谢月眉　海棠珍禽图　钱振锽　行草书荐谢月眉画成扇　纸本设色　18.5×51.5cm　1939 年

谢月眉　梅石绶带图轴　纸本设色　103×49cm

谢月眉　**双蝶恋秋花图扇面**　纸本设色　18.5×51.5cm　1932 年

谢月眉　梅茶小鸟图轴　纸本设色　65×35cm　20世纪40年代

沐之賢甥嘉禮

月眉

**谢月眉　白莲双禽图**　纸本设色　35×65cm

**谢月眉　桃花飞雀图扇面**　纸本设色　18.5×51.5cm　1947年

**谢月眉　罂粟花图成扇**　纸本设色　18×47.5cm　1939年

**谢月眉　红叶绿竹小鸟图成扇**　纸本设色　18×47.5cm　1950年

**谢月眉　梅花小鸟图成扇**　纸本设色　13.5×39cm

# 钱 小 山

## (1906—1991)

名任远，字伯畏，号汉卿、小山，钱名山长子，武进菱溪人。自幼随父在寄园读书，15 岁即自编诗集《结网吟》。他传承家学，工诗擅书，一生从事文化、教育工作，曾在常州名山中学、辅华中学等单位任职、任教，建国后曾任常州市文化局局长、常州市政协副主席、常州书画院院长等职。著有《小山诗词》等。

书杜诗以扁篆口传下
今已觉不新鲜江山
代有才人出各领风骚
数百年

一九八四年有月

瓯北前贤论诗绝句 钱小山书

钱小山　行草书赵翼诗轴　纸本　102×33cm　1984 年

钱小山　行草两当轩吊黄仲则诗轴　纸本　102×43cm　1984年

不識南塘路今去第五橋名園
依綠水野竹上青霄谷口舊相
識濠梁同見平生为幽興未

鮮鯽銀丝膾香芹碧涧羹
木潤畀枝低結子接葉暗巢鶯
惜馬蹄遙百頃風潭上千章夏

柴樓底晚飯城十行晴水滄江
放犹山碍石開徑風扑筍紅綻
雨肥梅銀甲彈箏用金魚换酒

興稼无灘扫酒意空謀苕窝
少陵游何将军山林十首之三
銀老先生雅屬　小山

钱小山　行草杜甫诗四屏条　纸本　各147×35cm

梧叶蒼时子滿林紫薇碎

高畫樓陰疏籬一夜清秋

兩濃煞石花朵金探

名山老人詩

廉博同志正之

钱小山　行草书钱名山诗镜片　纸本　67.3×46.2cm

君子不贵苟得，学必以美其身

建红外孙留念 小山

钱小山　行书荀子《劝学篇》句轴　纸本　67×30cm

快雪軒前風捲雪竹

嶔松濤燈火更初夜

耐得虛宓寒徹骨牀

閒向字深宵立此曾

中江仍作老言鑒

新雪宿草遠開隔

歲暮心惻、東山雲

永平弟　仲易

二十年前同詠雪

安石庭苦苣樹都

美發白戰時逗持

士鐵天倫樂事家

辭說　今日平陵來

作家宿草遠開

同拿雲山隔獨看

玉花飛六出光時博

景奎回憶

益平

錢小山（1906—1991）

蝶恋花
和年弟咏雪之作 示吉妹并
寄易仲海上

憶昔趋庭同咏雪花
向人间我为天花惜
是年岁朝大雪 父欸憚兒犂膜
尚而頁以岁朝东此風成出一夜雪
为起句予續下云天志辰人间多違惜
詩後
極工懷冰難比潔
此人眉宇都澄澈
十七年来心惘惘盼到
河清已是庭闱隔窗

取天機神不減空山
獨立長相憶 父親詩
人生留取天機在冰雪空山過一
生
己亥冬月十二夕 伯晨

钱小山　钱仲易　钱叔平书法合册
纸本　23.6×108cm　1959年

# 钱 仲 易

## (1909—2005)

　　字易卿，晚年自号绿翁、真依居士，武进菱溪人，钱名山次子。民国时期曾任《时事周刊》编辑，重庆《中央日报》、上海《新闻报》编辑部副主任，并兼任香港《星岛日报》驻渝记者，1949年后后为上海文史馆馆员，是一位报人、学人、诗人。著有《钱仲易诗文集》等。

俊游西出玉门阎绝艺
擖摩不莘宵顶上一层
壬山　真宝树塄探敦煌
戊辰季夏　钱仲易於海上

钱仲易　行书宝树探敦煌诗镜片　纸本　69×34cm　1988年

# 谢稚柳

## (1910—1997)

　　原名稚，字子椃，晚号壮暮翁，斋名鱼饮溪堂、迟
燕居、苦篁斋、壮暮堂等，钱名山门下弟子，谢玉岑弟，
常州人。山水、花鸟、人物皆善，书法亦自成一格，并
长于诗文，成就卓著，名重当代，是近现代享誉海内外
的书画家、书画鉴定家与美术史论家。他历任上海市文
物管理委员会副主任、中国美术家协会上海分会副主席、
上海市书法家协会主席、国家文物局中国古代书画鉴定
组组长、国家文物鉴定委员会委员等职。著有《壮暮堂
诗词》《敦煌石室记》《敦煌艺术叙录》《鉴余杂稿》
等，编有《唐五代宋元名迹》等。

谢稚柳　没骨图　纸本设色　66×54.5cm　1944 年

谢稚柳　仿北苑山水图轴　纸本设色　101×60cm　1949年

谢稚柳　溪山高士图轴　纸本设色　1954年

溪山清远

**谢稚柳　溪山清远图轴** 纸本设色　20世纪50年代

谢稚柳　丹霞山色图轴　纸本设色　1963 年

**谢稚柳　江明花竹图卷**　纸本设色　20世纪60年代

谢稚柳　绿萼珍禽图轴　纸本设色　40×35cm　1974年

谢稚柳　黄道周《别友》诗意图　潘伯鹰　行书黄道周《别友》诗成扇 　纸本设色　1955 年

谢稚柳　海棠小鸟图　沈尹默　行草书赠陆丹林诗成扇　纸本设色　1957年

谢稚柳　为陈巨来画老梅新枝并书成扇　纸本设色　1957 年

谢稚柳　为陈巨来画花蝶图　《长安春晚》诗意图成扇　纸本设色　20世纪60年代

谢稚柳　为陈巨来画芭蕉水仙图　磐石水仙图成扇　纸本设色　水墨　1962 年

谢稚柳　丹霞山色图成扇　纸本水墨　1963 年

谢稚柳　园柳鸣禽图扇面　纸本设色　20 世纪 60 年代

谢稚柳　为陈巨来绘折枝茶花图　更生藤斋图成扇　纸本设色　1964 年

谢稚柳 落墨荷花并书成扇 纸本设色 1977年

# 钱叔平

## (1911—1960)

武进菱溪人，钱名山三子。历任上海南洋中学、上海中学、常州中学、丹阳中学、溧阳中学等校国文教师。诗文书法俱佳，遗作有《平安室遗稿》等。

钱叔平　行书"诗思·老怀"七言联　纸本　各120×65cm

岸容待臘将舒柳

山意衝寒欲放梅

毅成仁兄正之

叔平

钱叔平　行书"岸容·山意"七言联　纸本　各110×28cm



钱叔平　行书七言诗扇面　纸本

# 钱悦诗

## (1919—2013)

别名乃庆，武进菱溪人，钱名山四女。曾先后师从胡汀鹭、张大千学画，工花鸟。23岁在上海大新公司画厅举办书画展览会，获得赞誉，傅雷评其作品"用色浓郁雅致，极有书卷气"。著有《钱悦诗诗词钞》等。

钱悦诗　桃花鹦鹉图轴　纸本设色　80×28.5cm　1941年

**钱悦诗　仿新罗山人图轴**　纸本设色　138×69cm　1943 年

钱悦诗　海棠双雀图轴　纸本设色　60.5×33.5cm　1978年

# 谢 伯 子

## (1923—2014)

　　原名宝树，字伯文，常州人，谢玉岑长子，先天失聪。自幼随父谢玉岑、外祖父钱名山学书学诗，少年时即拜张大千、郑午昌为师学画。19岁在沪加入中国画会，21岁举办个人画展，24岁获上海文化运动创作奖，70岁在上海美术馆举办谢伯子画展，90岁中央电视台拍摄专题纪录片《谢伯子》，并在常州博物馆举办谢伯子九秩画展。为中国聋人特殊教育家，有铜像落座中国特殊教育博物馆内。著有《谢伯子诗词》《绘事简言》《九秩初度·谢伯子先生谈艺录》等。

谢伯子　秋山图扇面　纸本设色　19×52cm　1946 年

谢伯子　晓山云树图轴　纸本设色　184×75.5cm　1947年

**谢伯子　华山苍龙岭图轴**　纸本设色　133×67cm　1957年

谢伯子　莲塘清趣图轴　纸本设色　95×43cm　1991年

谢伯子　松猿图轴　纸本设色　133×61cm　1951年

谢伯子　巍峨夕照图轴　纸本设色　66.5×66.5cm　1993 年

谢伯子　金碧山水图轴　纸本设色　136.5×68cm　1993年

谢伯子　梅下觅句图轴　纸本设色　99.5×44.5cm　1993 年

**谢伯子 黄山松云图轴**  纸本设色  103×53.5cm

谢伯子　高士行吟图轴　纸本设色　95.5×40.5cm

# 钱璱之

## (1927—2013)

又名稽之，号匠斋，钱名山长孙。学者、诗人。曾任常州教育学院副院长、江苏省诗词协会理事、常州舣舟诗社副社长兼《诗荟》主编。编有《江苏艺术志·常州卷》《常武文学读本》《常州散文》等，著有《槛外诗词》《匠斋文存》《芸窗杂札》《吟边絮语》《青毡杂记》等。

钱038之　行草题墨竹句镜片　纸本　45×68cm　2012 年

钱038之　隶书题墨竹句镜片　纸本　46×68cm　2012 年

**图书在版编目(CIP)数据**

风雅与归 ：毗陵钱谢书画集 / 常州博物馆，常州市
谢稚柳书画研究会编． —— 上海 ：上海书画出版社，
2017.5
ISBN 978-7-5479-1474-8

Ⅰ．①风… Ⅱ．①常… ②常… Ⅲ．①汉字-法书-
作品集-中国-现代②中国画-作品集-中国-现代
Ⅳ．①J222.7

中国版本图书馆CIP数据核字(2017)第078060号

# 风雅与归
毗陵钱谢书画集

常州博物馆 常州市谢稚柳书画研究会 编

| | | |
|---|---|---|
| 顾　　问 | 荣凯元　　周晓东 | |
| 策　　划 | 谢定伟 | |
| 编　　委 | 林　健　钱　潮　黄建康　邵建伟 | |
| | 谢建红　李　威　朱　敏　程　霞 | |
| | 文祥磊 | |
| 主　　编 | 林　健 | |
| 副 主 编 | 邵建伟　程　霞　文祥磊 | |
| 责任编辑 | 苏　醒 | |
| 审　　读 | 雍　琦 | |
| 摄　　影 | 胡志良　谭杨吉 | |
| 装帧设计 | 王贝妮 | |
| 图文制作 | 包卫刚 | |
| 技术编辑 | 包赛明 | |

| | |
|---|---|
| 出版发行 | 上 海 世 纪 出 版 集 团 |
| | 上海书画出版社 |
| 地址 | 上海市延安西路593号　200050 |
| 网址 | www.ewen.co |
| | www.shshuhua.com |
| E-mail | shcpph@163.com |
| 设计制作 | 上海维翰艺术设计有限公司 |
| 印刷 | 上海汉迪彩色印刷有限公司 |
| 经销 | 各地新华书店 |
| 开本 | 787×1092　1/8 |
| 印张 | 17 |
| 版次 | 2017年5月第1版　2017年5月第1次印刷 |
| 印数 | 1-1,000 |

| | |
|---|---|
| **书号** | **ISBN 978-7-5479-1474-8** |
| **定价** | **280.00元** |

若有印刷、装订质量问题，请与承印厂联系